**ALBERTO CASADO** todo clandestino, todo popular

# ALBERTO CASADO

## todo clandestino todo popular

CURATOR **HOLLY BLOCK**
ESSAYIST **ORLANDO HERNANDEZ**

**ART IN GENERAL**
NEW YORK

# CONTENTS / INDICE

# ACKNOWLEDGMENTS

This exhibition, *Alberto Casado: todo clandestino, todo popular*, is a fitting postscript to a series of solo exhibitions of emerging international artists that Art in General has become known for including Maria Elena González (2003); Cecilia Vicuña (1999); Yong Soon Min (1999); Emma Amos (1994) Darrell Ellis (1996); John Kindness (1992); and Ewa Kuryluk (1984). These exhibitions mark not only the artists and their work, but they also provide an in-depth view into Art in General's history and contribute to contemporary art.

Alberto Casado is long overdue for a solo exhibition in New York. I am very grateful to him for his cooperation in the exhibition and this publication, which will be the first documentation of his artwork. I remember how difficult communication was with Cuba prior to e-mail, and this exhibition could not have gone forward without it. I was very fortunate to be able to see Casado's new work and arrange to meet with him to plan this exhibition at the 8th Istanbul Biennial in 2003, curated by Dan Cameron.

I am honored to have the words of Orlando Hernández, a noted poet and accomplished writer, included here. Many collectors in the United States agreed to lend their artworks for this exhibition, and I am delighted that Casado himself was able to lend several works. The lenders include Elisabeth Biondi, Giovanni and Carey Ferrero, John Friedman, Manuel González, Susan Hinko, Pierre Huber, Cher Lewis, Loring McAlpin, Patricia Nick, Nancy and Joel Portnoy, Linda Sweet, and Beth Rudin de Woody.

We are also pleased with the support that *Alberto Casado: todo clandestino, todo popular* has received to date from the New York State Council on the Arts, a state agency, The Calamus Foundation, an anonymous donor and other individuals.

# AGRADECIMIENTOS

Esta exposición, *Alberto Casado: todo clandestino, todo popular* es una dentro de una serie de exposiciones individuales de artistas internacionales emergentes por los que Art in General se ha llegado a conocer. La serie incluye exposiciones de Maria Elena González (2003); Cecilia Vicuña (1999); Yong Soon Min (1999); Emma Amos (1994) Darrell Ellis (1996); John Kindness (1992); y Ewa Kuryluk (1984). Estas exposiciones muestran no solo los artistas y su trabajo, sino que también proporcionan un amplio panorama de la historia de Art in General conjuntamente con contribuir al arte contemporáneo.

Alberto Casado debería haber tenido una exposición individual en Nueva York hace tiempo. Le estoy muy agradecida por su cooperación en la exposición y en esta publicación, que será la primera documentación de su arte. Recuerdo lo difíciles que eran las comunicaciones con Cuba antes del email, esta exposición no hubiera sido posible sin correo electrónico. He tenido la suerte de haber podido ver las nuevas obras de Casado y organizar la reunión con él para planear esta exposición en la VII Bienal de Istanbul en 2003, organizada por el Curador Dan Cameron.

Me honra tener incluídas aquí las palabras de Orlando Hernández, un poeta conocido y un escritor reconocido. Estoy encantada de que tantos coleccionistas en los Estados Unidos hayan acordado en prestar sus obras para esta exposición, y de que Casado mismo haya podido prestar varios trabajos. Las personas que han prestado sus obras incluyen: Elisabeth Biondi, Giovanni y Carey Ferrero, John Friedman, Manuel González, Susan Hinko, Pierre Huber, Cher Lewis, Loring McAlpin, Patricia Nick, Nancy y Joel Portnoy, Linda Sweet, y Beth Rudin de Woody.

También estamos satisfechos con el apoyo que *Alberto Casado: todo clandestino, todo popular* ha recibido hasta la fecha del Consejo de Artes del Estado de Nueva York, un agencia estado, de La Fundación Calamus, un donante anónimo, y de otros *individuos.*

The staff of Art in General devoted much of its time to this project, including Sofia Hernández Chong Cuy, Curator and Programs Manager, who painstakingly worked to make this project a reality, along with Anthony Marcellini, Programs Assistant, who aided the coordination and installation of the exhibition. Yvonne Garcia, Development Director, and Liz Edmund, Development Associate, were instrumental in soliciting funding for the project. Former Director of Communications, Jennifer Gootman, helped design this catalog and newly appointed Communications Coordinator, Jessica Kraft, coordinated the editing and production of this publication. Chitra Ganesh, Tours and Workshop Coordinator, and Antonia Perez, Education Director, will conduct various workshops related to the exhibition. Curatorial interns Jessica Ventura and Carlos Gallostra offered essential assistance. I received tremendous support from Reilly Sanborn, Operations Manager, whose excellent eye for management and extensive working knowledge of budgeting ensured the smooth running of the show.

There are also many individuals that have aided in the coordination of this exhibition. They include Martha Berman, Dominique Chanin, Lillebet Fadraga, Cola Franzen, Carlos Garaicoa, Eddy Garaicoa, Rodrigo Garaicoa, Michael Goodman, Mahé Marty, Gerardo Mosquera, Kati Loovas, Pamela Ruíz, and Tonel. I am especially grateful to Patricia Nick for bringing Casado to Maine for his first experience in the U.S. in 1997, when he created a print with Vinalhaven Press. Finally, a big thank-you to Aisha Burnes of Tumbleweed for her brilliant design.

—**H.B.**

Los empleados de Art in General dedicaron mucho de su tiempo a este proyecto, incluyendo Sofía Hernández Chong Cuy, Curadora y encargada de programas, que trabajó para hacer realidad este proyecto; Anthony Marcellini, Asistente de Programas, quien ayudó con la coordinación e instalación de la exposición. Yvonne Garcia, Directora de Desarrollo, y Liz Edmund, Asociada del departamento de Desarrollo, fueron fundamentales en la recaudación de fondos para el proyecto. La antigua Directora de Communicaciones, Jennifer Gootman, ayudo a delinear el esqueleto de este catálogo; y la recién nombrada a este departamento, Jessica Kraft, coordinó audazmente esta publicación y la promoción de la exposición. Chitra Ganesh, Coordinadora de Talleres y Visitas Guiadas, Antonia Perez, Directora de Educación, quien conducirá varios talleres relacionados con los conceptos de la exposición. Además, recibí el enorme apoyo de Reilly Sanborn, cuyo excelente ojo para la gerencia y amplio conocimiento práctico de presupuestos aseguró el funcionamiento afable de la muestra.

Muchas personas tambien apoyaron la coordinación de esta exposición: Martha Berman, Dominique Chanin, Lillebet Fadraga, Cola Franzen, Carlos Gallostra, Carlos Garaicoa, Eddy Garaicoa, Rigoberto Garaicoa, Michael Goodman, Mahé Marty, Gerardo Mosquera, Kati Loovas, Pamela Ruiz, Tonel y Jessica Ventura. Estoy especialmente agradecida a Patricia Nick por haber llevado a Casado a Maine para su primera experiencia en Estados Unidos en 1997, momento en que él creó un grabado con Vinalhaven Press. Finalmente, un agradecimiento especial para Aisha Burnes de Tumbleweed, por su brillante diseño.

—**H.B.**

# CASADO'S WORLD

BY **HOLLY BLOCK**

When I first visited Cuba over a decade ago, I made the acquaintance of the artist Carlos Garaicoa, who has since become a prominent figure within the international art world and a good friend. It was at his home that I first encountered Alberto Casado's playful work. The materials were unfamiliar to me—the artist seemed to have painted two cans of beer on aluminum foil and faced the surface with cut glass. Created as part of a school assignment, this was the first time he used this technique. The reference was immediately apparent: Casado was spinning off Jasper Johns' ironic sculpture, *Ale,* from 1960. As the art history textbooks tell us, Johns had heard that Willem de Kooning had chided the dealer Leo Castelli that if Johns gave him two beer cans to sell, Castelli could do it. And so Johns did indeed cast two Ballantine ale cans in bronze, which Castelli then sold. But Casado had taken this episode and made it distinctly Cuban through his use of folk-art materials and by depicting Hatuey—one of the national beer brands. The name Hatuey was taken from a famous 16th century Indian chief, whose image can be seen as both a celebration of Cuban heritage and the struggle against colonialism, as well as a marketing tool for Cuba. Casado's use of the Hatuey brand in a parody of a popular work of art from the 1960s seemed to be a succinct way of representing his own identity as a contemporary artist in Cuba.

# EL MUNDO DE CASADO

POR **HOLLY BLOCK**

Hace una década, cuando visité Cuba por primera vez, entablé una amistad con el artista Carlos Garaicoa, ahora ámpliamente reconocido en el ámbito del arte internacional. Fue en su casa que conocí por primera vez la obra ingeniosa y lúdica de Alberto Casado. Vi una obra que parecía dos latas de cerveza pintadas sobre papel de aluminio y recubiertos con cristal cortado. Aunque desconocía los materiales y la técnica, reconocí de inmediato las referencias: Casado había utilizado la imagen de una escultura irónica de Jasper Johns, *Ale (Cerveza)*, de 1960. Según los libros de historia del arte, Willem de Kooning le había desafiado al galerista Leo Castelli diciéndole que si Johns le daba dos latas de cerveza para vender, él las vendería. Johns moldeó en bronce dos latas de cerveza Ballentine ("ale," un tipo de cerveza inglesa). Castelli luego vendió esta escultura.

Casado tomó esta historia y la hizo cubana al crear una imagen de la escultura usando materiales de arte folklórico cubano y remplazando las latas de Ballentine con latas de Hatuey –una de las marcas de cerveza nacional cubana. La marca "Hatuey" también hace referencia a un famoso cacique indio del siglo XVI. La imagen se puede ver tanto como celebración del patrimonio cultural cubano así como un instrumento de propaganda. La

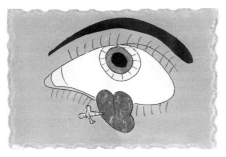

**ARTIST UNKNOWN (ARTISTA DESCONOCIDO)**
An eye for protection, usually bought at religious shops in Havana (Un ojo de protección, comprado regularmente en tiendas religiosas en la Ciudad de la Habana). Collection Orlando Hernández, Havana, Cuba

The technique that Casado utilizes is similar to that used to create the decorative objects found in many Cuban homes. Sometimes considered kitsch, these small, brightly colored religious icons placed in the house are meant to bring good luck, and it is common for residents to mount protective "evil eye" talismans on the back of their doors for the same purpose. Casado once worked in a factory where these items were made, which certainly influences his artistic methods today.

Casado lives and works in the township of Guanabacoa, across Havana's bay, which has one of the largest and most active African communities in Cuba. Casado's family has a long history of participation in the sacred society of the Abakuá religion, which blends Catholic and African traditions in a similar way to Vodun and Santería, but with some Masonic influence.

Little noticeable changes have occurred in Guanabacoa over the last century—the town, the streets, the houses are the same. Has life changed on the island since the end of Soviet support in the early '90s? For some, yes, and for others, no. For Casado, his increased exposure to political and economic events involving the U.S. embargo and the dollar economy is influencing his subject matter, which addresses both the world at large and the local community. But his daily routine has continued much the same and still provides much of the inspiration for his works. In the past few years, Casado has created on a larger scale, introducing more complicated stories, histories, and vignettes infused with brighter, bolder colors. Moving from

combinación que hace Casado de un símbolo poscolonial nacionalista con una obra paradigmática de los sesenta se convierte en una buena metáfora para articular su propia identidad como artista contemporáneo en Cuba.

La técnica que usa Casado es similar a la que se utiliza para crear los objetos decorativos y kitsch que se encuentran en muchas casas cubanas. Se supone que los pequeños íconos religiosos en colores brillantes que se encuentran en las casas traen buena suerte, y es común que los residentes monten detrás de la puerta talismanes que los protejan contra "el mal de ojo." Casado trabajaba en una fábrica en la que se hacían esos objetos, lo que ciertamente marca su producción hasta el día de hoy.

Casado vive y trabaja en Guanabacoa, un pueblo del otro lado de la bahía de La Habana, donde vive una de las comunidades africanas más importantes de Cuba. La familia de Casado tiene una larga historia de participación en la sociedad sacra de la religión Abakuá, que mezcla las tradiciones católicas y africanas en una manera similar al vudú y la Santería, pero con cierta influencia Masónica.

Se han notado pocos cambios en Guanabacoa en el último siglo –el pueblo, las calles, las casas son las mismas ¿Ha cambiado la calidad de vida en la isla desde principios de la década de los noventa, cuando la Union Soviética dejó de apoyar a Cuba? Para algunos, sí, y para otros, no. Para Casado, el creciente contacto con los acontecimientos políticos y económicos generados por el embargo de Estados Unidos, asi como la economía dolarizada, están marcando su elección de temática. Pero su rutina diaria ha seguido siendo más o menos la misma y todavía sirve como fuente de inspiración para su trabajo. En los últimos años, Casado ha creado obra a creciente escala, a medida que ha introducido historias más complejas y escenas llenas de colores más brillantes y audaces. El hecho de cambiar de vidrio reciclado a parabrisas reales de coches y autobuses ha hecho que su arte sea aún más elaborado.

recycled smaller pieces of glass to actual car and bus windshields has made the work even more elaborate.

This exhibition at Art in General was planned without knowing whether Casado would be able to attend the opening. At the moment of writing, I am hoping that he will receive his visa to travel to New York. U.S./Cuba relations are at an all time low. After a period of increased communication and the relaxation of travel and economic restrictions, very few artists are now being granted visas.

This exhibition includes around twenty works dated from the early '90s to the present, on various materials ranging from found glass to vehicle windshields. The narratives from his earlier works document censorship activities that occurred in Cuba's cultural community along with multiple portrayals of one of Cuba's most significant historical figures, José Martí—the colonial revolutionary hero and poet. The more current works evocatively juxtapose Abakuá religious iconography and representations of bolita—a gambling game similar to the lottery played in Cuba, Miami, and Venezuela. The combination of these themes, whether serious, humorous, or ironic, is what makes the work of Alberto Casado stand out. Committed to an authentic process and technique, Casado also displays his fascination with the vernacular visual culture of his community. His colorful pictures are full of sheer beauty and provocative imagery—a powerful vision for our time.

A pesar de que la exposición de Art in General no se verá afectada por el hecho de que Casado no pueda viajar a Nueva York para la inauguración, espero que reciba su visa para viajar a los Estados Unidos. Las relaciones entre Cuba y Estados Unidos están pasando ahora por un momento bajo. Después de un tiempo de signos significantes de creciente comunicación y de más relajadas restricciones para viajar, estamos viendo que ahora se dan visas a muy pocos artistas.

Esta exposición para Art in General incluye veinte obras que datan del principio de los 90 hasta la fecha, utilizando materiales tan diversos como vidrio encontrado o parabrisas enteros. En su obra más temprana documenta las actividades de censura que ocurrieron en Cuba contra la comunidad cultural y las combina con múltiples retratos de una de las figuras históricas más significantes de Cuba, José Martí, héroe independentista y poeta. Su obra más actual yuxtapone la iconografía de la religión Abakuá con escenas del mercado negro y representaciones de un juego de azar similar a la lotería, llamado bolita, que se juega en Cuba, Miami y Venezuela. La combinación de estos temas, sean serios, humorísticos, o irónicos, es lo que hace que el trabajo de Alberto Casado se destaque.

Comprometido con la autenticidad del proceso y de la técnica, Casado también muestra su fascinación por la cultura visual vernácula de su comunidad. Sus cuadros están llenos de belleza pura e imaginería provocativa. Todo ello conforma una visión poderosa para nuestros tiempos.

# THE IMPORTANCE OF BEING LOCAL

BY **ORLANDO HERNÁNDEZ**
HAVANA, DECEMBER, 2004

Alberto Casado named his first solo exhibit in 1996, *Historias del barrio (Stories from the Barrio)*,[1] as if to suggest that it was a "costumbrista"[2] exhibit. In reality, it was not an exhibition drawing on traditional, folkloric customs, but on events that took place in the small artistic circle of Havana during the previous decade. Most of those events had to do with official government censorship and repression of a generation of fiery, provocative artists—Casado's predecessors. At once a nostalgic tribute, this work also functioned as a historiographic exercise about the art from the point of view of art itself. It also produced the only available (and reliable) documentation of this convulsive period, the details of which no other medium dared record, or at least circulate publicly. Casado's overtly subjective position "placed him automatically in the opposite corner from the official historiography of these activities in our beloved island."[3] His work came to fill in a shameful space of silence and cover up of one of the most punitive periods of Cuba's visual arts, which ended, as everyone knows, with the exodus of many of those creators to Mexico and the United States. It was a brave position that marked Casado as a real "odd duck" within the artistic atmosphere of those final days of the 1990s for his eccentric stance as a moralistic, critical artist.

# LA IMPORTANCIA DE SER LOCAL

POR **ORLANDO HERNÁNDEZ**
LA HABANA, DICIEMBRE 2004

Como si se tratara de una exposición "costumbrista," Alberto Casado dio el título de *Historias del barrio*[1] a su primera exposición individual en 1996. Y lo era en realidad, aunque no de costumbres tradicionales, folklóricas, sino de sucesos que tuvieron lugar en el reducido circuito artístico habanero de la década anterior. La mayoría de estos sucesos tenían que ver con la censura oficial, con las intransigencias y represiones del gobierno ante la libertad de creación de una generación de artistas vehementes, provocadores a la que por desgracia Casado no perteneció. Además de un nostálgico homenaje, su obra de ese entonces constituyó un interesante ejercicio historiográfico sobre el arte realizado desde el arte mismo, y que produjo la única documentación disponible (y confiable) sobre este convulso período, cuyos pormenores ningún otro medio se atrevió a registrar, o al menos a divulgar públicamente. Esta actitud (porque se trata sin lugar a dudas de una actitud) "lo colocaron automáticamente en la esquina opuesta a la historiografía oficial de estas actividades en nuestro amada isla,"[2] como escribí en el catálogo de aquella muestra en el Espacio Aglutinador. Su obra vino a llenar un vergonzoso espacio de silencio, de ocultación, de disimulo sobre uno de los períodos más castigados de nuestras artes plásticas, que culminó, como todos saben, en el éxodo de muchos

Almost a decade later, Casado is not much changed. His interests, his language, his technique, and his style continue in the same vein. However, the situations he depicts now may be more comprehensive, referring not only to censorship but to other social, ethical, and political conflicts facing society today. In homage to his surname, which means "married," Casado has not only become engaged, but has entered into marriage with the most serious problems of his locality. Furthermore, his approach is absolutely original. This seems important to me because the Cuban artistic scene—with few exceptions—has gradually become more and more indifferent and hedonistic. The artists seem more interested in their own appearance and their possible successes than in current sociopolitical problems.

But perhaps we should point out that Casado's works, old and new, refer to very particular situations that few in the international community would know anything about. One can imagine the possible discomfort and puzzlement of those who are unaware of the context in which his stories take place and do not know the dialect in which they are told. Eminently descriptive and narrative, these universally appealing works nevertheless produce a feeling of incomprehension, of solipsism. Is it appropriate to speak of an innate communication flaw in a work that has been made precisely to reveal, to declare, to share ideas and sentiments with others? Or am I perhaps trying to suggest that it is necessary to be Cuban to be able to perceive and interpret his messages efficiently?

It rarely occurs to me to ask if works of art might have multiple, varied meanings distinct from the artist's intention, because these meanings may be theoretically limitless, with each viewer free to discover or contribute many meanings at each reading. It is comforting to know that as viewers we can exercise—albeit in a vicarious, parasitical way—a power that for a long time we believed to be the exclusive prerogative of the creators. But the existence of those conferred subjective meanings in no way authorizes us to belittle or minimize the importance of specific meanings that each artist tries to express by means of his own repertory of ideas, signs, symbols, and

de esos creadores hacia México y Estados Unidos. Fue una actitud valiente que lo señaló como un verdadero "bicho raro" dentro del ambiente artístico de esos finales del 90 debido a su extravagante condición de artista moralista, crítico.

Casi una década después, Casado apenas ha cambiado. Sus intereses siguen siendo los mismos, y también su lenguaje, su técnica, su estilo, aunque las situaciones reflejadas sean más abarcadoras y se hallen referidas no sólo a la censura, sino también a otros conflictos sociales, éticos, políticos que aún sigue enfrentando nuestra compleja sociedad. Haciendo honor a su apellido, Casado no sólo se ha comprometido, sino que se ha "casado" con los problemas más agudos de su realidad local y lo ha hecho para colmo con absoluta originalidad. Esto me parece importante porque el panorama artístico cubano –con pocas excepciones— se ha ido haciendo cada vez más negligente y hedonista, más ocupado en su propia apariencia, en sus posibles éxitos y recompensas, que preocupado por dichos problemas.

Pero quizás debamos advertir que tanto las viejas como las nuevas obras de Casado se hallan referidas a situaciones muy particulares sobre los cuales la mayoría del público internacional apenas posee información. Uno presiente la posible incomodidad y el desconcierto de quienes desconocen el contexto concreto en que se desarrollan todas sus historias e ignoran el idioma, la jerga con la que se han narrado. Siendo una obra eminentemente descriptiva, narrativa, anecdótica, se da la circunstancia contradictoria de que un verdadero despliegue informativo provoca sin embargo una situación de incomprensión, de hermetismo. ¿Tendremos derecho a hablar de un defecto congénito de comunicabilidad en una obra que ha sido hecha precisamente para revelar, para declarar, para compartir ideas y sentimientos con los demás? ¿O acaso estoy tratando de sugerir que es necesario ser cubano para realizar de manera eficiente la tarea de percibir e interpretar sus mensajes?

No se me ocurre poner en duda que las obras de arte tengan significados múltiples, variados, a veces muy distantes de aquellos que el artista premeditó al crearlas. Acepto incluso que estos significados sean teóricamente

images. Even more so because these symbols and images may not arise from personal experience, but rather from the collective imaginary embedded in the artist's culture. Not to know or, worse, to pretend in Olympian fashion, not to know anything about the information contained in these works in order to play at "solving riddles," can certainly be pleasurable, but it is basically neglectful and ethnocentric. Only in the case of the art of non-Western, indigenous societies is this "relativistic" principle (a legacy of anthropology) generally respected, but it tends to be relaxed or forgotten in the face of artistic creations coming from modern, urban, technological societies. It is presumed that the artists of those societies did not belong to any culture, or as if their creations are shielded from such determinants.

The works of Alberto Casado are filled with precise cultural references —scenes, objects, characters, situations, events, anecdotes, jokes, metaphor— all concerning the daily life of Cuban society. If the exact knowledge of these references were lacking, any reading would be incomplete or unsatisfactory. Or at least, they would not allow us to go further than simply appreciating their beauty or technical perfection. This exact knowledge requires something more than consulting a "glossary of local terms." It is necessary to attempt to deeply understand Cuban culture in which this work is inscribed so as not to come away with just a collection of partial, fragmentary meanings. Given this, in order to be effective, art criticism should perhaps review its models of interpretation and analysis based on general aesthetic principles. Taking a cue from anthropological fieldwork, art criticism may benefit from adopting ethnographic methods. And now let us remember (or instruct those who do not know it) that despite its proclaimed autonomy, art is an inseparable part of a certain culture, and that not even the freest and most unrestrained "contemporary art" can possibly be understood outside of its specific context.

Despite operating generally within the parameters of international taste (or so one hopes is the case), Casado's work has not had to resort to the winks and countersigns of cosmopolitan ritual. His discourse does not require the

ilimitados e históricamente infinitos, ya que cada espectador tiene la libertad de descubrir o aportar muchos de ellos en cada sesión de lectura. Todo eso está muy bien. Reconforta saber que como espectadores podemos ejercer—así sea de manera vicaria, parásita—un poder que durante mucho tiempo creímos potestad exclusiva de los creadores. Pero la existencia de esos significados otorgados, propuestos desde afuera por la imaginación o la experiencia de cada uno de nosotros, en modo alguno nos autoriza a desdeñar o a minimizar la importancia de los significados particulares, específicos que cada artista trató de establecer (o sugerir) mediante su propio repertorio de ideas, de signos, de símbolos, de imágenes. Sobre todo porque no siempre se trata de símbolos e imágenes de origen personal, subjetivo, sino por el contrario, de elementos provenientes del amplio imaginario colectivo correspondiente a la cultura a la que dicho artista pertenece. Desconocer, o lo que es aún peor, desentendernos olímpicamente de la información que ellos contienen para jugar a las adivinanzas o al tiro al blanco puede, por cierto, resultar placentero, pero discretamente negligente y etnocéntrico. Sólo cuando se trata del arte de sociedades no-occidentales, tradicionales, indígenas este principio "relativista" (heredado de la antropología) generalmente es respetado, pero se tiende a relajar o a olvidar frente a creaciones artísticas procedentes de sociedades modernas, urbanas, tecnológicas. Como si los artistas de estas sociedades no pertenecieran a ninguna cultura. O sus objetos se hallaran a salvo de tales condicionamientos.

Las obras de Alberto Casado se hallan repletas de referencias culturales precisas, de escenarios, de objetos, de personajes, de situaciones, de acontecimientos, de anécdotas, de chistes, de metáforas sobre la vida diaria de la sociedad cubana sin cuyo cabal conocimiento cualquier lectura resultaría incompleta o insatisfactoria. O por lo menos no nos permitiría ir más allá del simple regocijo ante su belleza o ante su perfección técnica. Este conocimiento requiere de algo más que la consulta de un "glosario de localismos". Es necesario comprender (o tratar de comprender) de una forma más amplia y profunda la cultura cubana en que esta obra se inscribe y no sólo realizar una suma de significados parciales, fragmentarios, emanados

use of that new Esperanto so dominant at the art fairs and biennials of the mainstream. Casado has things to say about his society and about the world, and has found all the instruments necessary to do so within his culture. His is an art openly local and vernacular, belonging to a culture that is not generically or nationally "Cuban," but specifically urban and popular.

Both the materials and techniques used in Casado's work have emerged directly from those popular surroundings, therefore possessing the same character. They do not include imitations, borrowings, or appropriations. The extraordinary coherence of his work depends precisely on its real, organic identification with that milieu. The supports of his works have been acquired informally and "discreetly" from bus terminal workshops. They are made from the safety glass used for bus windows, which is impossible to find in the market. He learned the technique of painting glass atop aluminum foil from a local craftsman who knew the tradition. His narrative and descriptive style is the same as that of the so-called popular or self-taught painters—a sort of visual version of our rich oral tradition. Casado's symbolic, metaphoric vocabulary is similarly informed by the imaginary of the street, with the use of occasional elements taken from our systems of Afro-Cuban beliefs. His themes, arguments, and characters all come from our daily surroundings. And finally, his decorative, sweetened, shining, colorful "aesthetic" is inscribed within that tendency of popular Cuban taste that the hegemonic sectors have always called kitsch or "bad taste."

But Casado is, nevertheless, a professional artist. He graduated from the Academia San Alejandro in 1989 and from the Instituto Superior del Arte in 1996, so his cultural and aesthetic experiences actually went much further, and in a different direction, from those street apprenticeships. Could we identify with equal ease what such training has been able to bring to him? It seems doubtful to me. His work offers the possibility of a double, reversible taxonomy. From one side it can be understood as an extreme "high" or "erudite" example of contemporary local art that is a direct tributary of a discredited popular tradition. But from the other side it may be seen as a sui

de la obra misma. Ante esta circunstancia, la crítica de arte para ser productiva quizás debiera revisar sus modelos de interpretación y análisis basados en principios estéticos generales y asumir los métodos de la etnografía; convertirse en parte de la disciplina antropológica. Y esto nos viene a recordar (o a enseñar a quien lo desconoce) que a pesar de su tan pregonada autonomía el arte forma parte indisoluble de una cultura determinada (y no sólo de la Cultura), y que ni siquiera el más libre y desembarazado "arte contemporáneo" es posible entenderlo fuera de sus contextos específicos.

A pesar de funcionar con normalidad dentro de los parámetros del gusto internacional (o uno espera que así sea), en modo alguno las obras de Casado han tenido que recurrir a los guiños y contraseñas del ritual cosmopolita, ni su discurso ha requerido el uso de ese nuevo Esperanto que al parecer domina como idioma oficial en las Bienales y Ferias de arte de la mainstream. Casado tiene cosas que decir sobre su sociedad y sobre el mundo y ha encontrado dentro de su cultura todos los instrumentos necesarios para hacerlo. Se trata de un arte desfachatadamente local, vernáculo, perteneciente a una cultura que ni siquiera es exactamente la "cubana" en sentido genérico, sino un segmento marginal dentro de ella, y que quizás resulte más pertinente ubicar dentro de la cultura popular urbana que dentro del sector erudito de la llamada "cultura nacional".

Todos y cada uno de los elementos que integran la obra de Casado han salido directamente de esos ambientes populares y poseen por tanto su mismo carácter. No constituyen imitaciones, préstamos ni apropiaciones. La extraordinaria coherencia de su trabajo depende precisamente de su identificación real, orgánica con ese universo. Veamos en qué consiste esa coherencia: Los soportes de sus obras han sido adquiridos en un circuito no formal, es decir negociados "discretamente" en los talleres de las terminales de ómnibus, ya que se trata de vidrios reforzados imposibles de obtener en el mercado. Su atractiva técnica de vidrio pintado y papel de aluminio fue aprendida con un artesano local conocedor de esta tradición. De igual manera, su estilo narrativo y descriptivo es el mismo que ha utilizado siempre la llamada pintura popular, de autodidactas, y que constituye un sustituto

generis type of popular Cuban art that has profited from some of the advantages of hegemonic institutionalized culture. This confusing, ambivalent status gives his work a mysterious ontological condition and, what is perhaps more important, manages to call into question (or cast doubt on) our prejudicial way of hierarchically classifying the cultural products of complex societies that exist in present-day Cuba. What is indeed clear is that whatever its classification may be, we are in the presence of a creation rooted in the space and time of a local culture. And in a period somewhat intoxicated by the largesse of global culture (that is, Euro–North American culture), this fact never ceases to cause a certain surprise, a certain jolt.

Unfortunately, we continue to have a very poor and stereotyped idea of the so-called national cultures or the locals (especially those regarded as "peripheral," colonial, and postcolonial, etc.); we are still deeply ignorant about the complexity and variety of aesthetic products that co-exist within such cultures. The seductive force exerted by global culture's false ecumenicism has caused us to lose our appreciation for the characteristic densities of local cultures over time; our tools that once allowed us to approach, know, and interpret these cultures have become dull and useless. Uniformity, understood as a value, has been substituting the marvelous diversity of cultural universalism.

Unfortunately, many artists from countries like ours have chosen to mold their aesthetics to those universalist patterns, thus becoming more and more detached from their original cultures. In a certain sense, they have ceased to "be themselves" for fear of being perceived as native, folkloric, or exotic. And what Casado's work demonstrates is that despite the risk of exoticism, the local languages within art can still establish validity, necessity, and importance. To be one's self in whatever place (although the word identity seems to be out of fashion) does not have to be a reason for shame and should not present an obstacle to attaining that sought-after quality of "universality."

plástico de nuestra rica tradición oral. Su vocabulario simbólico, metafórico también se halla informado en el imaginario de la calle, con el uso de esporádicos elementos tomados de nuestros sistemas de creencias afrocubanas. También sus temas, sus argumentos, sus personajes provienen de nuestros ambientes cotidianos. Y por último, su "estética" decorativa, acaramelada, brillosa, colorista se inscribe dentro de esa tendencia del gusto popular cubano que los sectores hegemónicos siempre han denominada kitsch o "de mal gusto."

Pero Casado, sin embargo, es un artista profesional, graduado en la Academia San Alejandro en 1989 y en el Instituto Superior del Arte en 1996, de manera que sus experiencias culturales y estéticas han debido ir mucho más allá—o en una dirección distinta—a estos aprendizajes callejeros. ¿Podemos enumerar con igual facilidad lo que tal enseñanza ha podido aportarle? Me parece dudoso. Su obra ofrece la posibilidad de una taxonomía doble, reversible. De un lado, puede entenderse como un ejemplo extremo de arte local contemporáneo, "culto," "erudito," que es tributario directo de una desacreditada tradición popular. Pero de otro lado también como un tipo sui generis de arte popular cubano que ha aprovechado algunas de las ventajas de la cultura hegemónica institucionalizada. Este estatus confuso, ambivalente le otorga a su obra una misteriosa condición ontológica, y lo que es quizás más importante, logra poner en tensión (o entredicho) nuestro prejuicioso modo de clasificar y de jerarquizar los productos culturales de sociedades complejas como la cubana actual. Lo que sí queda claro es que cualquiera que sea su clasificación, estamos en presencia de una creación enraizada en el espacio y el tiempo de una cultura local. Y en una época parcialmente embriagada con las bondades de la cultura global (es decir, euro-norteamericana) esto no deja de causar cierta sorpresa, cierto sobresalto.

Por desgracia aún seguimos teniendo una idea muy pobre y estereotipada de las llamadas "culturas nacionales," "locales," (especialmente de las "periféricas," coloniales y postcoloniales, etc.), y por lo tanto una gran igno-

What seems important to me about Casado's decision to anchor his work on local ground is not only that it vindicates a generally discredited visual tradition (painted glass atop aluminum foil), but that these formal, technical, aesthetic vindications go beyond just decorative aspects. They have allowed the artist to express situations and conflicts that concern all of Cuban culture. Because to be local means to take an interest in the immediate, in the things nearby that please you and those that bother you, and for that very reason you have more opportunity to understand them, possibly succeeding in transforming them. And Alberto Casado is neither playing nor making jokes with his art, but suffering, worrying, and pondering. Although his attacks may seem to be light, picturesque, and humorous, in reality they hide a profound sadness. At the same time, his work evinces a very intense, perhaps utopic, desire to put the world right and to succeed one day in making it better.

I    The exhibition *Historias del barrio (Stories from the Barrio)* took place in 1996 at Galería Espacio Aglutinador in Havana, Cuba.

2    The term *costumbrista* is primarily associated with a body of literature that accentuates the customs, landscapes, and culture that define the traditions of a community.

3    Orlando Hernández, *Historias del Barrio (Stories from the Barrio)*, Havana: Galería Espacio Aglutinador, 1996.

I    En la exhibicíon *Historias del barrio* en Galería Espacio Aglutinador, la Ciudad de la Habana, Cuba, 1996.

2    Orlando Hernández, *Historias del Barrio*, La Ciudad de la Habana: Galería Espacio Aglutinador, 1996.

rancia sobre la complejidad y variedad de productos estéticos que coexisten dentro de las mismas. La seducción que ejerce el falso ecumenismo de la cultura global nos ha hecho ir perdiendo el gusto por las densidades características de las culturas locales y ha ido embotando y haciendo inútiles las herramientas que antes nos permitían acercarnos a ellas para conocerlas e interpretarlas. La uniformidad ha ido sustituyendo como valor a la maravillosa diversidad del universo cultural humano. Por desgracia muchos artistas de países como el nuestro han optado por acomodar sus estéticas a esos patrones universalistas, desapegándose cada vez más de sus culturas de origen. En cierto sentido han dejado de ser ellos mismos por miedo a ser nativos, folklóricos, exóticos. Y lo que parece demostrar la obra de Casado es que a pesar del riesgo de exotismo, los lenguajes locales dentro del arte aún pueden hacer valer su necesidad y su importancia. Ser uno mismo en cualquier sitio (aunque la palabra identidad parezca estar fuera de moda) no tiene porque ser un motivo de vergüenza y mucho menos un obstáculo para acceder a la tan añorada universalidad.

Lo que me parece importante en la decisión de Casado de establecer su obra sobre bases totalmente locales, no es sólo el hecho de que reivindique una tradición plástica como la del vidrio pintado y papel de aluminio, ni que esta reivindicación lo sea a su vez de una estética popular desacreditada por los sectores eruditos, sino sobre todo que estas reivindicaciones formales, técnicas, estéticas hayan ido más allá del aspecto decorativo, ornamental, pintoresco y le hayan permitido expresar situaciones y conflictos que atañen a toda la sociedad cubana. Porque ser local quiere decir interesarse en lo inmediato, en las cosas próximas, en las que te satisfacen y en las que te molestan, y que por eso mismo tienes más posibilidades de entender y llegar a transformar. Y Alberto Casado no está jugando ni haciendo bromas con su arte, sino sufriendo, preocupándose, polemizando. Aunque a menudo sus ataques tengan la apariencia de algo ligero, pintoresco, humorístico, en realidad ocultan una profunda tristeza y a la vez un deseo muy intenso, quizás utópico, de arreglar el mundo, de llegar un día a mejorarlo.

# IMAGES / IMAGENES

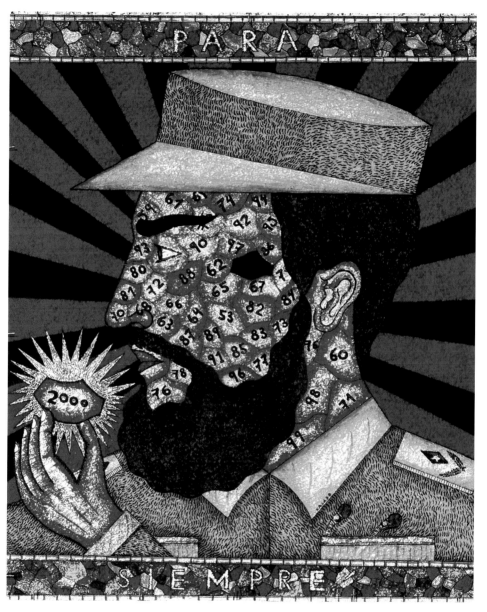

IMAGE. 1

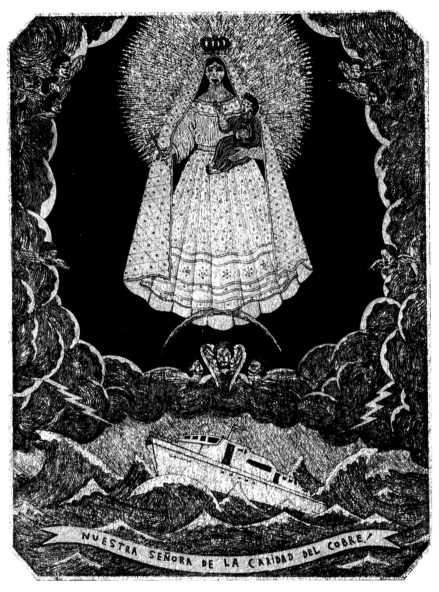

IMAGE. 2

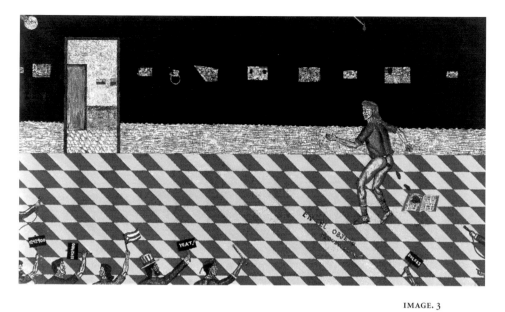

IMAGE. 3

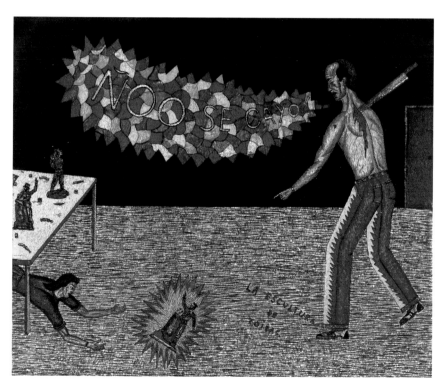

IMAGE. 4

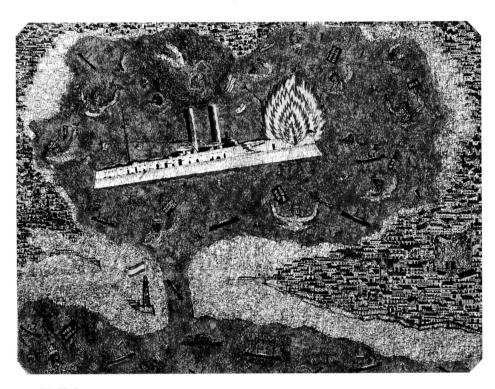

IMAGE. 5

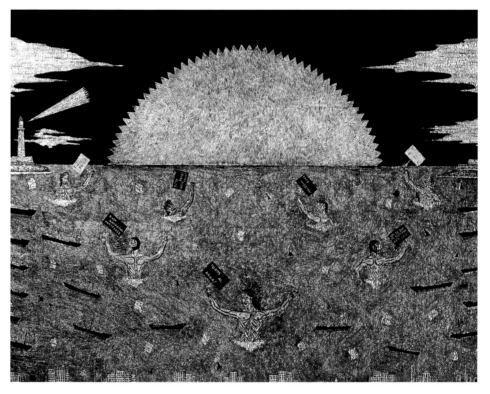

IMAGE. 6

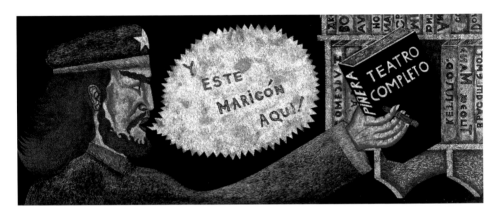

IMAGE. 7

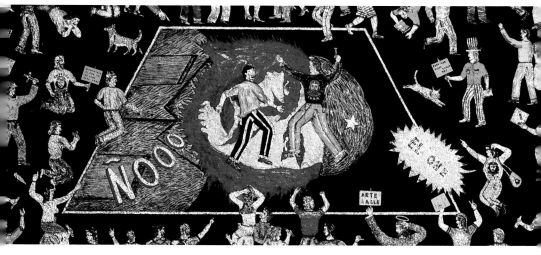

IMAGE. 8

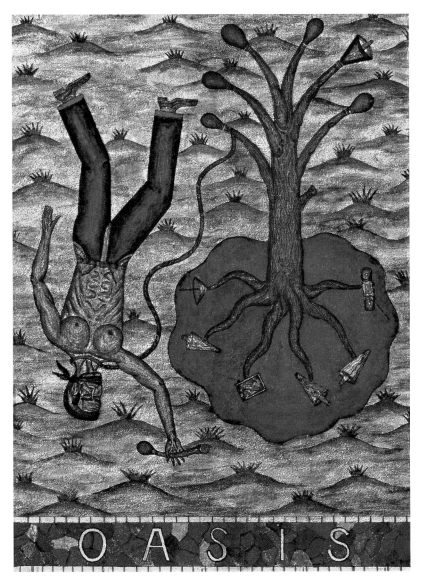

IMAGE. 9

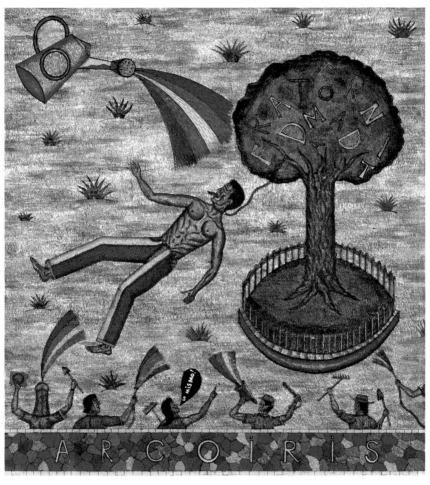

IMAGE. 10

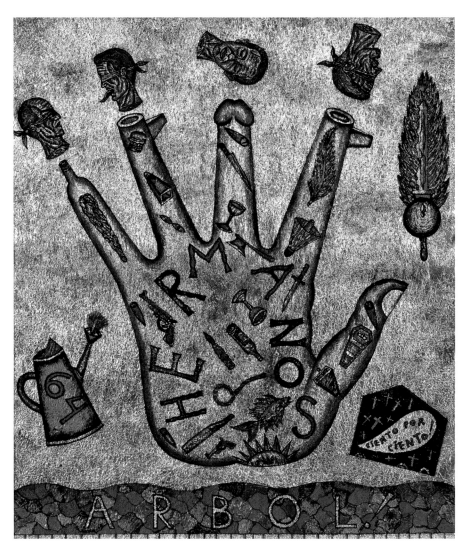

IMAGE. 11

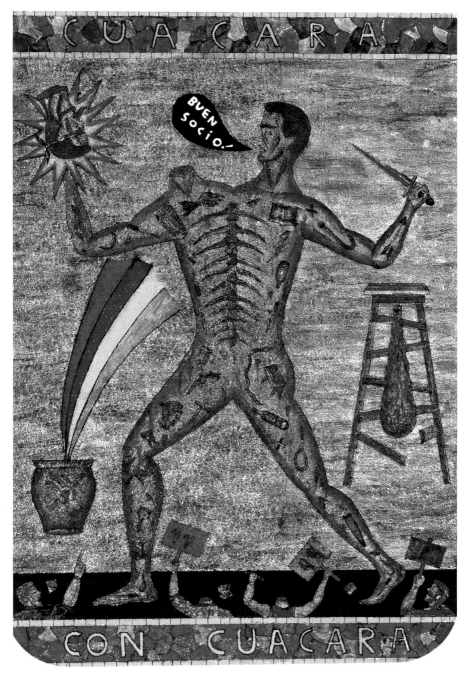

IMAGE. 12

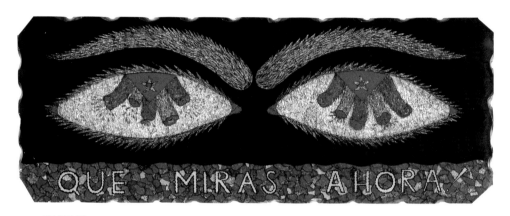

IMAGE. 13

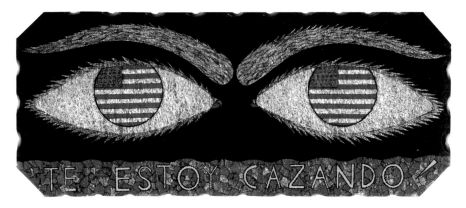

IMAGE. 14

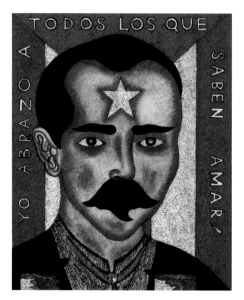

IMAGE. 15

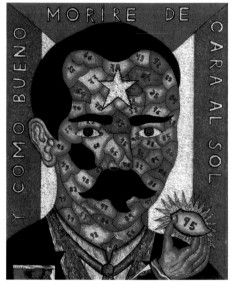

IMAGE. 16

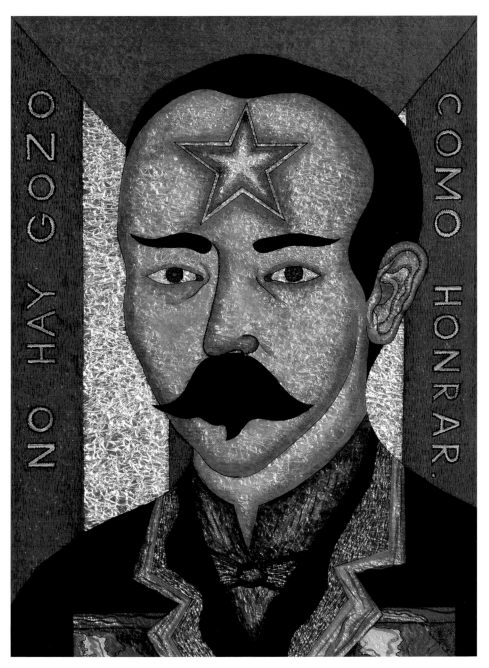

IMAGE. 17

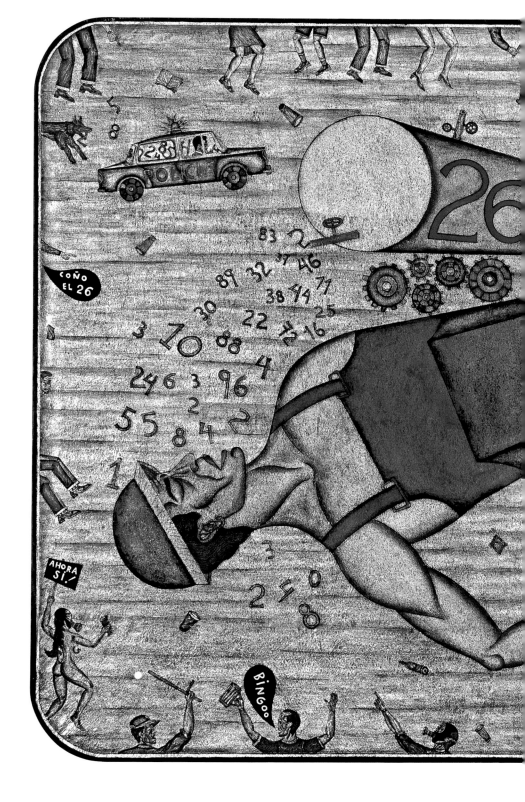

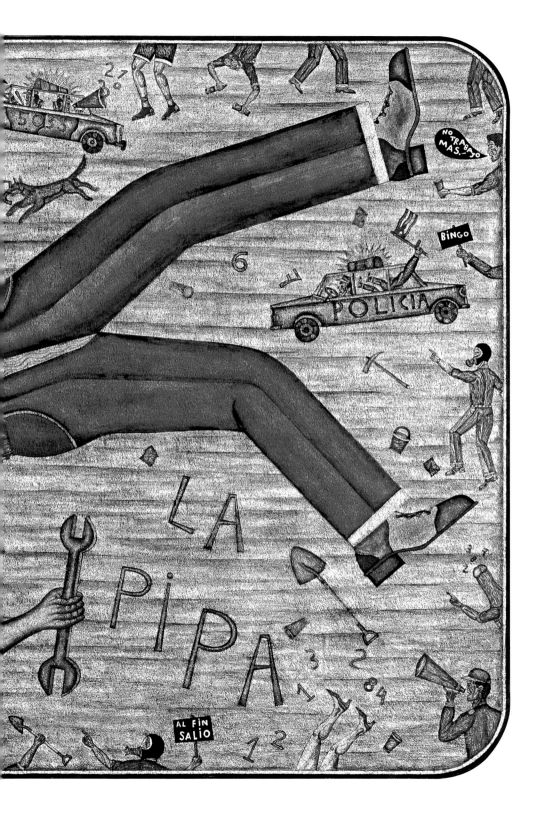

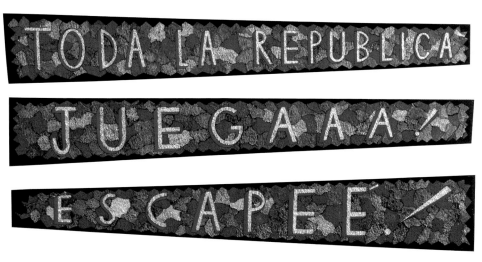

IMAGE. 19

IMAGE. 18 *(previous spread)*

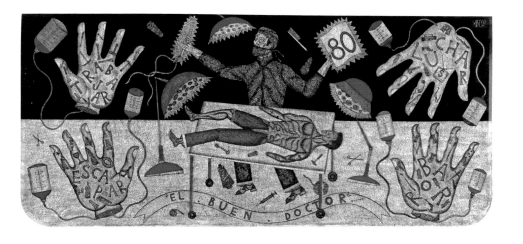

IMAGE. 20

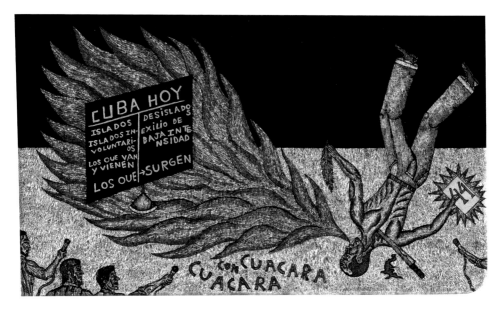

IMAGE. 21

# INTERVIEW WITH ALBERTO CASADO

INTERVIEW: **HOLLY BLOCK** & **ALBERTO CASADO**
NEW YORK / HAVANA, DECEMBER 2004

*An email conversation took place between Holly Block and Alberto Casado.*

**HOLLY BLOCK** Alberto, I'm interested to know a bit about the particular African religious presence in your hometown of Guanabacoa.

**ALBERTO CASADO** I was born in the city of Havana, in the district of Guanabacoa, which was one of the first colonial municipalities of Cuba. There is a strong religious tradition there—mostly religions of African origin such as the Yoruba, El Palo Monte, or Regla Conga and the Abakuá. The Abakuá only developed in the provinces of Havana and Matanzas. In the city of Havana, it spread primarily throughout the districts of Regla and Guanabacoa, and later in Marianao. At present, numerous Abakuá associations and lodges exist in the city.

**HB** What did you study when you were a student at the national art school (ISA), and who are some of the Cuban artists you were most influenced by?

**AC** I began my studies at the Instituto Superior de Arte (ISA) in 1989, after an era of great creative activity led by the well-known generation of the 1980s, whose art took on a leading role in the world cultural scene. Following the exodus of the vanguard of that movement in the early 1990s

# ENTREVISTA CON ALBERTO CASADO

ENTREVISTA: **HOLLY BLOCK** & **ALBERTO CASADO**
NUEVA YORK / LA HABANA, DICIEMBRE 2004

*Conversación entre Holly Block y Alberto Casado por email.*

**HOLLY BLOCK** Alberto, para conocer el contexto en el que vives y trabajas, nos podrías describir tu ciudad, Guanabacoa, Cuba. Particularmente, me interesa conocer las relaciones históricas y contemporáneas que existen entre Guanabacoa y la religión Abakuá.

**ALBERTO CASADO** Nací en la ciudad de la Habana, particularmente en la villa de Guanabacoa, una de las primeras villas coloniales cubanas, de fuerte tradición religiosa sobre todo de origen africano como son la religión Yoruba, El Palo Monte o Regla Conga y la religión Abakuá. Esta última solo se desarrolló en las provincias de La Habana y Matanzas. En la Ciudad de la Habana se expandió primeramente en los municipios de Regla y Guanabacoa, y luego en Marianao. Actualmente existen numerosos juegos ó potencias Abakuá en Ciudad de la Habana.

**HB** Comparte con nosotros tus experiencias como estudiante del ISA, y algunas observaciones sobre la generación de artistas cubanos que emergieron durante la década de los noventa.

due to censorship and the economic and social changes caused by the fall of the Socialist camp, a new group of artists arose. Almost all were students of the ISA, whose work was strongly influenced by a series of creative workshops directed by the artist and professor of the ISA René Francisco. These workshops set out to analyze and evaluate the earlier era and to create new proposals and discourses. Years later came the exhibit *Las Metáforos del Templo (The Metaphors of the Temple, 1993)* in which I participated. It was like the launching of the generation of the '90s. The use of metaphor, simulacrum, and the revival of truly virtuoso techniques is characteristic of this generation.

**HB**   What are some of your other influences?

**AC**   My work has many influences. I have adopted the mocking tone of many '80s-era works in Cuba as well as that critical spirit present in much of the best work found in our popular culture and in the international scene. Everything that one likes influences one's work in some way; I am thinking of the neofigurative art of the '80s and '90s with artists such as Mark Tansey and Francesco Clemente, for example.

**HB**   What interests you about the craft technique that you use, combining paint with aluminum foil and glass?

**AC**   I believe the most useful thing for me as an artist is the possibility of recycling techniques and materials of traditional craft to use in the service of an idea or particular theme. In my work I have adopted a tradition of handicraft from our popular culture. The technique consists of painting on glass with transparent colors that are illuminated by a layer underneath of crumpled, textured aluminum foil. This technique creates an effect of bright, loud colors. But this practice was initially considered kitsch or tacky by elite artistic circles.

**HB**   Your work has changed over the years since your initial pieces that commented on cultural activities specific to Cuba's community. You seem to include more images from everyday life now, and I'm curious to know

**AC**   Comencé mis estudios en el Instituto Superior de Arte (ISA) en el año 1989 después de una época de gran actividad creadora protagonizada por la conocida generación de los "80" donde la Plástica se destacó por su protagonismo en el Mundo Cultural. Después del éxodo de la vanguardia de este movimiento a principio de los 90, debido a la censura y los cambios económicos y sociales producidos por la caída del campo socialista, renacen un grupo de artistas, casi todos estudiantes del ISA, con otras orientaciones y propuestas estimuladas por una serie de talleres de creación realizados por el artista y profesor del ISA René Francisco. Estos tenían como objetivo analizar y evaluar la época anterior y la creación de nuevas propuestas y discursos. Años después se realizó la exposición *Las Metáforas del Templo* en la que participé. Fue como el lanzamiento de la generación de los 90. Es característico de esta generación el empleo de la metáfora, el simulacro y el rescate del virtuosismo técnico.

**HB**   Qué aspectos, anécdotas o personajes del arte o cultura cubana influenciaron tu obra? Y qué aspectos, historias o artistas fuera de Cuba te influenciaron?

**AC**   Mi obra ha recibido diversas influencias, sobre todo el tono y carácter irónico y burlón de muchas obras de los 80 en Cuba y ese espíritu crítico de mucho de lo mejor de nuestra cultura popular de la escena internacional. Todo lo que a uno le gusta de cierta forma influye en su trabajo, pienso en el arte neofigurativo de los 80 y 90 con artistas como por ejemplo Mark Tansey y Francesco Clemente.

**HB**   Por favor describe la técnica y los materiales que has selecionado para realizar tu obra?

**AC**   Para realizar estas obras he apropiado una tradición artesanal perteneciente a nuestra cultura popular. Consiste en la técnica del vidrio pintado, en ella se pinta y dibuja sobre cristal con colores transparentes que después son iluminados con papel de aluminio, previamente arrugado, dando ese efecto de colores brillantes y chillones. Dicha técnica fue considerada desde el contexto artístico como Kitsch o cursi.

more about your focus on the lottery game that is played not only in Cuba, but in Miami and Venezuela as well.

**AC**   My first works commented on facts and events of the artistic-cultural world of Cuba in the '80s; it was a kind of unofficial historiography of Cuban art, including anecdotes and gossip intended to denounce and criticize censorship and the attitudes of the artistic institutions. But at the same time, it was like a certain tribute or evocation. Currently my works refer to the clandestine world of the bolita, or lottery, in Cuba in order to comment on how absurd and hopeless the prospect of winning is, yet how people are drawn to the lottery in crisis economic situations.

**HB**   In some of your works, José Martí seems to symbolize more than just his role as a political leader. Are there other revolutionary heroes present in your work, and what do they symbolize to you?

**AC**   These works are the result of a commission that Señor Giovanni Ferrero gave me. He owns a number of works of mine and is interested in our popular heroes: Maceo, Mariana, Martí, etc. In the case of Martí, he has always been very special for me, I have read various works of his, and his universal thinking is like a legacy for Cubans. In another work related to the lottery, El Chino de la Charada, I painted the figure of a Chinese man from whose body hung various symbols, animals, and objects, each one with a number of the lottery. In the portrait of Martí, symbols and other elements that refer to his work and to our culture are prominently displayed.

**HB**   You've begun to use windshields as material and support for more large-scale works. How do they affect your work and dominant themes?

**AC**   I use the windshields of cars and buses —windows for emergency exits or safety glass— in relation to the lottery. Both provide ways to escape in the face of a difficult situation. The scale of my works varies according to the themes and composition of the images.

**HB**   In the fall of 2003. you were selected by curator Dan Cameron to participate in the 8th Instanbul Biennial. What was the audience like for your

**HB**   Qué aspecto de la artesanía te interesa, por ejemplo, que la artesanía es inusual en el campo del arte contemporáneo o simplemente las técnicas diversas que ofrece?

**AC**   Creo que lo más útil para mí como artista es la posibilidad de reciclar técnicas y materiales propios de la artesanía en función de una idea o tema particular.

**HB**   Durante los últimos años, ha habido cambios temáticos en tu obra. Describe un poco las motivaciones detrás de los temas o contentido que presentas en tu trabajo, por ejemplo, la serie que presenta actividades culturales e historietas artísticas en la Habana, otra mas general que abarca la vida cotidiana cubana, y la mas reciente que presenta cierta facinación por la lotería. Adémas, me gustaría saber cómo fue la transición entre estos temas, entre una y otra serie.

**AC**   Al principio mis primeras obras comentaban hechos y sucesos del mundo artístico-cultural cubano principalmente de la plástica de los 80, era como una Historiografía del arte cubano a partir de su historia no oficial, anécdotas, chismes, etc, con el objetivo de denunciar y criticar hechos como la censura y otras actitudes de las instituciones artísticas, a la vez que fueron como un cierto homenaje o evocación. Actualmente mis obras refieren al mundo clandestino de la bolita o lotería en Cuba, para comentar sobre lo absurdo y desesperante de esta realidad que nos habla, que nos habla sobre un contexto en crisis donde lo económico tiene una gran prioridad.

**HB**   Hablemos un poco sobre ciertas obras en la exposición en Art in General. Comenta, por ejemplo, tu interés en José Martí, ya que en tu obra pareciera ser que ocupa un lugar más importante que la de un líder político. Y qué podrías comentarnos sobre otros héroes revolucionarios que plasmas en tu obra?

**AC**   Esas obras nacieron a partir de un encargo que me hiciera el señor Giovanni Ferrero, quien colecciona mi obra, interesado en nuestros héroes populares, Maceo, Mariana, Martí, etc. En el caso de este último, siempre ha

works? Do you think they understood the narrative without visiting or living in Cuba? Do you think this vernacular way of working is specific to Cuba?

**AC**  When I participated in the 2003 Istanbul Biennial, something interesting happened. My project attracted a lot of attention despite being in a totally different cultural context. Because some of the works that I presented were very contextual or, rather, focused on themes from my social and cultural surroundings, I was worried that people would not connect. Fortunately, I believe the novelty of my aesthetic proposal enabled me to establish a dialogue. I used real lottery tickets from Istanbul, mixed with the Cuban "numbered slips," to make the idea and the theme of the installation viable across cultural context.

**HB**  I have noticed that you have been doing more work on commission—do you find these pieces easier or more difficult to produce?

**AC**  As I mentioned earlier, the orders or commissions come from the idea of Giovanni Ferrero, a regular collector of my work. He has never proposed any specific content. As to whether it is easier or more difficult, I can only say that I always assume those tasks with the same seriousness and enthusiasm as any other personal project.

**HB**  How do you think your work will evolve in the future?

**AC**  Although most of my works seem visually similar because of my use of this traditional handicraft technique, a certain evolution has occurred at a thematic and conceptual level. Right now I am interested in the revival of other popular art traditions. For example, the tradition of a sector of the population—the members of the Abakuá society—use shirts painted or embroidered with different images and symbols that offer an aesthetic and artistic trove to exploit. New influences and observations will allow my work to evolve even though I keep working with glass.

sido muy especial para mí, del cual he leído varias de sus obras por todo su legado para los cubanos y por su pensamiento universal. En otra obra relacionada con el tema de la lotería, lo represento como *El Chino de la Charada* o sea, la figura de un chino del cuyo cuerpo cuelgan varios elementos, animales y objetos, cada uno con un número de la lotería. En dicha obra del retrato de Martí sobresalen símbolos y otros elementos que refieren a su obra y a nuestra cultura.

**HB**   Podrías hablar un poco sobre la escala en tu trabajo reciente, y si acaso el uso de los parabrisas como material y soporte de la obra afecta el contenido, la imagen, o el tema que representas?

**AC**   En las últimas piezas que he realizado utilizo como soporte de las obras parabrisas de autos y autobuses (ventanillas de emergencias o seguridad) relacionándolas con el juego de la lotería como vía de escape ante una difícil situación económica, las escalas varían según las temáticas y la composición de las imágenes.

**HB**   En 2003, el curador Dan Cameron te invitó a participar en la VIII Bienal de Istanbul titulada *Poetic Justice*. Podrías hablar un poco sobre tus experiencias con esa exposición? Por ejemplo, cómo sentiste que se recibió tu obra en ese contexto y ciudad? Creés que el público entendió las diversas narrativas en tu trabajo sin haber visitado o vivido en Cuba?

**AC**   Cuando participé ocurrió algo interesante. Mi proyecto llamó mucho la atención a pesar de estar en un contexto cultural, totalmente diferente, esa era una preocupación que yo tenía y un reto a la vez por ser varias de las obras que presenté muy contextuales, o sea enfocadas en temas de mi ámbito social y cultural, afortunadamente creo que por la novedad de la propuesta estética pude lograr una comunicación en ese sentido. Para eso utilicé billetes reales de la lotería de Istanbul mezclados con los "Papelitos Numerados" cubanos, todo esto para viabilizar la idea y el tema de la Instalación.

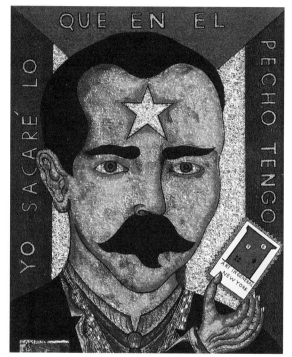

IMAGE. 22

**HB** And finally, what do you hope to gain from your travels to the U.S. and how do you think this might influence your work?

**AC** In 1997, I visited the United States for the first time for a project with the Vinalhaven Graphic Arts Foundation directed by Patricia Nick. It was a marvelous experience to transform my work on glass to a graphic project, but unfortunately I was unable to make it known by having it included in an exhibit. I believe that after the Istanbul Biennial, having a show in New York is the biggest dream for any young artist. As a diverse city, New York offers the opportunity to present my work to a multinational public and to investigate its reception and see how it works. I hope it will be an enriching experience.

**HB** He notado que has estado realizando más trabajo a partir de comisiones artísticas. Si es asi, es acaso más fácil o más difícil trabajo a partir de una comisión?

**AC** Como te comenté anteriormente, los encargos o comisiones nacieron a partir de una idea del Señor Ferrero; nunca me propuse realizar obras en este sentido. En cuanto a si es más fácil o difícil, te diré que siempre las asumí con la misma seriedad y entusiasmo que cualquier otro proyecto personal.

**HB** Cómo creés que evolucionará tu trabajo? Hacia dónde creés que se dirije tu obra?

**AC** Aunque aparentemente mis obras sean iguales, visualmente a las actuales por el uso de esta tradicional técnica artesanal, ha ocurrido cierta evolución a nivel temático y conceptual. Actualmente estoy interesado en el rescate de otras tradiciones de nuestra cultura popular (son ideas que tengo y están en evolución) por ejemplo, la tradición de un sector de la población (los miembros de la sociedad Abakuá) de usar camisetas pintadas o bordadas con distintas imágenes y símbolos que ofrecen una riqueza estética y artística a explotar, creo que en ese sentido aunque siga trabajando en los cristales, evolucionará mi obra.

**HB** De qué manera creés que te beneficie tú viaje a Estados Unidos con motivo de esta exposición?

**AC** En el año 1997 visité por primera vez los Estados Unidos en un proyecto con la Vinalhaven Graphic Foundation que dirigía la señora Patricia Nick, fue una experiencia maravillosa, llevar mi obra sobre cristal a un proyecto gráfico, pero lamentablemente no pude dar a conocer mi obra en cristal. Creo que después de la VIII Bienal de Istanbul, exponer en Nueva York es la mayor aspiración para cualquier joven artista. Por ser una ciudad multicultural me ofrece la posibilidad de presentar la obra a un público multinacional e investigar sobre su recepción y su funcionalidad, espero sea una experiencia enriquecedora.

# BIOGRAPHY / BIOGRAFIA

## ALBERTO CASADO

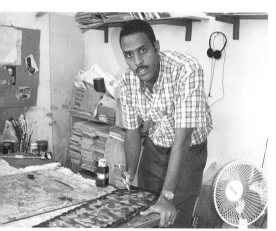 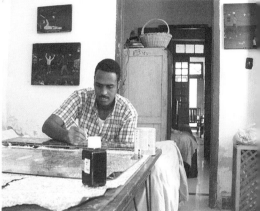

BORN AUGUST 17, 1970 / NACE 17 DE AGOSTO DE 1970
Guanabacoa, Havana, Cuba / Guanabacoa, Ciudad de la Habana, Cuba

### EDUCATION

1996
INSTITUTO SUPERIOR DE ARTE (ISA)
Havana, Cuba

1989
ACADEMIA DE SAN ALEJANDRO
Havana, Cuba

### RESIDENCY

1997
VINALHAVEN GRAPHIC ARTS FOUNDATION.
(Summer Residency Program)
Vinalhaven, Maine

### EDUCACION

1996
INSTITUTO SUPERIOR DE ARTE
Ciudad de la Habana, Cuba

1989
ACADEMIA DE SAN ALEJANDRO
Ciudad de la Habana, Cuba

### RESIDENCIAS ARTISTICAS

1997
VINALHAVEN GRAPHIC ARTS FOUNDATION.
(Summer Residency Program)
Vinalhaven, Maine

## SOLO EXHIBITIONS

2005
**ALBERTO CASADO: TODO CLANDESTINO, TODO POPULAR.** Art in General, New York

1996
**STORIES FROM THE BARRIO.** Galería Espacio Aglutinador, Havana, Cuba

## GROUP EXHIBITIONS

2003
**COMBINATION No. 2.** 8th International Biennial, Istanbul, Turkey

**COMMON SENSE.** Galería Habana, Havana, Cuba

2000
**THIS IS YOUR HOME, VICENTA.** Collateral Exposition, 7th Biennial of Havana, Cuba

1999
**DANGEROUS YUMA.** Galería Espacio Aglutinador, Havana, Cuba

1995
**BEYOND APPEARANCES.** Galería Berini, Barcelona, Spain

1994
**NO VALEN GUAYABAS VERDES.** ISA students salute the 5th Biennial of Havana, Cuba

1993
**THE METAPHORS OF THE TEMPLE.** Centro de Desarrollo de las Artes Visuales, Havana, Cuba

1991
**SI TÍN TIENE, TÍN VALE.** Instituto Superior de Arte (ISA), 3rd Biennial of Havana, Cuba

## EXPOSICIONES INDIVIDUALES

2005
**ALBERTO CASADO: TODO CLANDESTINO, TODO POPULAR.** Art in General, Nueva York

1996
**HISTORIAS DEL BARRIO.** Galería Espacio Aglutinador, Ciudad de la Habana, Cuba

## EXPOSICIONES COLECTIVAS

2003
**CANDADO No. 2.** VIII Bienal Internacional de Istanbul, Turquía

**SENTIDO COMÚN.** Galería Habana, Ciudad de la Habana, Cuba

2000
**ESTA ES TU CASA, VICENTA.** Exposición Colateral a la VII Bienal de la Habana, Ciudad de la Habana, Cuba

1999
**YUMA PELIGROSO.** Espacio Aglutinador, Ciudada de la Habana, Cuba

1995
**MÁS ALLÁ DE LAS APARIENCIAS.** Galería Berini, Barcelona, España

1994
**NO VALEN GUAYABAS VERDES.** Estudiantes del ISA saludan la V Bienal de La Habana, Ciudad de la Habana, Cuba

1993
**LAS METÁFORAS DEL TEMPLO.** Centro de Desarrollo de las Artes Visuales, Ciudad de la Habana, Cuba

1991
**SI TÍN TIENE, TÍN VALE.** Instituto Superior de Arte (ISA), 3ra Bienal de La Habana, Cuba

# LIST OF IMAGES / LISTA DE IMAGENES

IMAGE. 1
**ALWAYS (PARA SIEMPRE), 1997**
aluminum foil, paint, and serigraphic inks on glass (papel aluminio, pintura, y tinta serigraphica sobre vidrio)
16 x 20 inches (41.9 x 50.8 cm)
Collection Giovanni and Carey Ferrero

IMAGE. 2
**UNTITLED (SIN TÍTULO), 1996**
aluminum foil, paint, and serigraphic inks on glass (papel aluminio, pintura, y tinta serigraphica sobre vidrio)
14 x 18 inches (36.8 x 46.9 cm)
Collection Giovanni and Carey Ferrero

IMAGE. 3
**IN THE SCULPTURED OBJECT (EN EL OBJETO ESCULTURADO), 1998**
aluminum foil, paint, and serigraphic inks on glass (papel aluminio, pintura, y tinta serigraphica sobre vidrio)
18 x 32 inches (46.9 x 82.5 cm)
Private Collection, Geneva, Switzerland

IMAGE. 4
**THE SCULPTURE OF TOIRAC (LA ESCULTURA DE TOIRAC), 1996**
aluminum foil, paint, and serigraphic inks on glass (papel aluminio, pintura, y tinta serigraphica sobre vidrio)
16 x 19 inches (41.9 x 49.5 cm)
Private Collection, Geneva, Switzerland

IMAGE. 5
**S.O.S. MAINE, 1996**
aluminum foil, paint, and serigraphic inks on glass (papel aluminio, pintura, y tinta serigraphica sobre vidrio)
34 1/4 x 25 inches (86.9 x 63.5 cm)
Collection Giovanni and Carey Ferrero

IMAGE. 6
**EASY SHOPPING, DUTY FREE (COMPRAS FACIL, SIN IMPUESTOS), 1995**
aluminum foil, paint, and serigraphic inks on glass (papel aluminio, pintura, y tinta serigraphica sobre vidrio)
32 x 24 inches (81.2 x 60.9 cm)
Collection Giovanni and Carey Ferrero

IMAGE. 7
**THEY SAY THAT IN THE EMBASSY (DICEN QUE EN LA EMBAJADA), 1996**
aluminum foil, paint, and serigraphic inks on glass (papel aluminio, pintura, y tinta serigraphica sobre vidrio)
13 x 33 inches (33.6 x 84 cm)
Collection Manuel E. González and José Iraola, New York

IMAGE. 8
**THEY SAY THAT IN THE TALIA SALON (DICEN QUE EN LA SALA TALIA), 1994**
aluminum foil, paint, and serigraphic inks on glass (papel aluminio, pintura, y tinta serigraphica sobre vidrio)
59 x 25 inches, (149.8 x 63. cm)
Collection Giovanni and Carey Ferrero

IMAGE. 9

**OASIS, 2001**

aluminum foil, paint, and serigraphic inks on glass (papel aluminio, pintura, y tinta serigraphica sobre vidrio)

17 $\frac{4}{8}$ x 23 $\frac{6}{8}$ inches (44.4 x 60.3 cm)

Private Collection, New York

IMAGE. 10

**RAINBOW (ARCOÍRIS), 2000**

aluminum foil, paint, and serigraphic inks on glass (papel aluminio, pintura, y tinta serigraphica sobre vidrio)

22 x 24 inches, (57.1 x 62.2 cm)

Collection Linda Sweet, New York

IMAGE. 11

**TREE (ARBOL), 2003-05**

aluminum foil, paint, and serigraphic inks on glass (papel aluminio, pintura, y tinta serigraphica sobre vidrio)

17 $\frac{7}{8}$ x 15 inches (45.3 x 39.3 cm)

Courtesy the artist

IMAGE. 12

**CUACARA WITH CUACARA
(CUACARA CON CUACARA), 2001**

aluminum foil, paint, and serigraphic inks on glass (papel aluminio, pintura, y tinta serigraphica sobre vidrio)

15 x 21 inches (38.1 x 54.6 cm)

Private Collection, New York

IMAGE. 13

**UNTITLED (SIN TÍTULO), 1999**

aluminum foil, paint, and serigraphic inks on glass (papel aluminio, pintura, y tinta serigraphica sobre vidrio)

7 x 19 inches (19.0 x 50.1 cm)

Collection Susan Hinko, New York

IMAGE. 14

**UNTITLED (SIN TÍTULO), 1999**

aluminum foil, paint, and serigraphic inks on glass (papel aluminio, pintura, y tinta serigraphica sobre vidrio)

18 x 7 inches (45.7 x 19.0 cm)

Collection Cher Lewis, New York

IMAGE. 15

**PORTRAIT OF JOSÉ MARTÍ
(RETRATO DE JOSÉ MARTÍ), 1998**

aluminum foil, paint, and serigraphic inks on glass (papel aluminio, pintura, y tinta serigraphica sobre vidrio)

12 $\frac{5}{8}$ x 10 inches (32.0 x 26.0 cm)

Collection Loring McAlpin, New York

IMAGE. 16

**PORTRAIT OF JOSÉ MARTÍ
(RETRATO DE JOSÉ MARTÍ), 1995**

aluminum foil, paint, and serigraphic inks on glass (papel aluminio, pintura, y tinta serigraphica sobre vidrio)

12 x 10 inches, (31.1 x 26.0 cm)

Collection Susan Hinko, New York

# BOARD AND STAFF

ART IN GENERAL, founded by artists in 1981, has exhibited the work of nearly 4,000 artists working across a wide range of media, including painting, sculpture, drawing, photography, site-specific installation, audio, video, performance, and new media. In 24 years, Art in General has emerged as one of New York City's leading nonprofit arts organizations devoted to supporting and stimulating the creation of contemporary art and providing an environment in which artists can exhibit unconventional work and exchange ideas with their peers.

**ART IN GENERAL**
79 WALKER STREET
NEW YORK, NEW YORK 10013
telephone / 212 219 0473
fax / 212 219 0511
email / info@artingeneral.org
www.artingeneral.org

LIBRARY OF CONGRESS CATALOGING IN
PUBLICATION DATA

**ALBERTO CASADO: todo clandestino,
todo popular**

This publication is published in conjunction with the
exhibition ALBERTO CASADO: todo clandestino,
todo popular (April 9-June 25, 2005),
Organized by ART IN GENERAL, NEW YORK.

**ISBN** 1-883967-18-X

1. CASADO, ALBERTO 2. CASADO, ALBERTO, EXHIBI-
TIONS. 1. BLOCK, HOLLY, CURATOR. II. HERNANDEZ,
ORLANDO. III. ART IN GENERAL.

**DISTRIBUTED IN NORTH AMERICA BY:**
**D.A.P./DISTRIBUTED ART PUBLISHERS**
155 SIXTH AVENUE 2ND FL
NEW YORK, NY 10013
T:212-627-1999 F: 212-627-9484

**PHOTOGRAPHY:**
PAGE 12, 31 © CLAYTON MILLER
PAGE 60-61 © EDDY A. GARAICOA
IMAGES 1, 2, 5, 6, and 8 © TIM HAWKINS
IMAGES 3, 4, and 7-22 © FERNANDO LASZLO

**CATALOGUE AND COVER DESIGN:**
AISHA BURNES / TUMBLEWEED

**PRINTING:**
**PRAGATI OFFSET PVT. LTD**
17 RED HILLS, HYDERABAD, INDIA

**FUNDING:**
NEW YORK STATE COUNCIL
    ON THE ARTS, A STATE AGENCY
THE CALAMUS FOUNDATION
ANONYMOUS DONOR AND
    INDIVIDUALS